朵云真赏苑·名画抉微

唐云花鸟

本社 编

上海书画出版社

前　言

　　唐云（1910-1993），字侠尘，别号药城、药尘、药翁、老药、大石、大石翁，画室名大石斋、山雷轩。浙江杭州人，早年主要临摹古代名画，十九岁时任杭州冯氏女子中学国画教师。1938年至1942年先后在新华艺术专科学校、上海美术专科学校教授国画。后弃职，专事绘画。1949年后历任上海市美术家协会副秘书长、展览部部长、上海美术专科学校国画系主任，上海博物馆鉴定委员，上海中国画院副院长等职。唐云性格豁达豪爽，志趣高远，艺术造诣颇高，他擅长花鸟、山水，偶作人物。著名艺术评论家傅雷曾评价他"高雅可嘉"。

　　20世纪30年代，唐云由浙江迁居上海后主攻花鸟画，此前他以山水画为主。唐云的丰富学养和扎实的基本功，以及无师自通的禀赋，使他成为一个大画家，特别是他花鸟画方面的成就，为世人称道。其平民化的艺术理想，使他的为人和创作始终保持着平和坦荡和入世的热情。他的花鸟画取法八大山人、金冬心、华新罗等明清诸家，对赵之谦、吴昌硕、齐白石等也颇多用心。他的画清新俊逸，又有沉郁雄厚之风，往往能抓住对象特点大胆落墨，细心收拾。笔墨上能融北派的厚重与南派的超逸于一炉，所画花鸟章法奇特，设色秀妍，生动有致，清丽洒脱，颇受好评。

　　他晚年曾评价自己的创作："平生爱八大，亦夫喜新罗。两者合为一，聊当自唱歌。"陆俨少评他的树石小景"高格逸韵，非一般画手所能及"。

　　唐云除了专业于绘画，亦擅书法，工诗文，精鉴赏。在绘画上醉心于石涛、八大、新罗、金农、伊秉绶之外，他还热衷收藏，对紫砂壶、砚台、竹刻、印章、木版画、古籍等均乐之不疲，广泛涉猎。其中尤以收藏的八把紫砂曼生壶著称于世。有唐云艺术馆座落在西子湖畔。

目　录

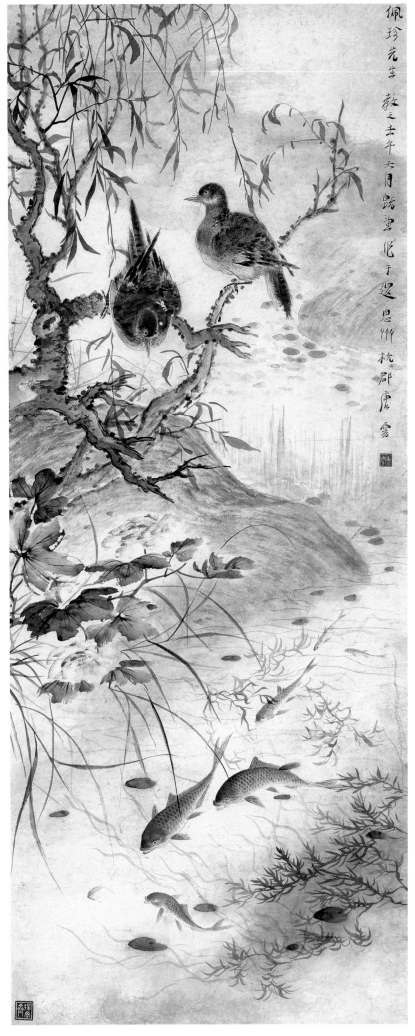

芙蓉双鸠图

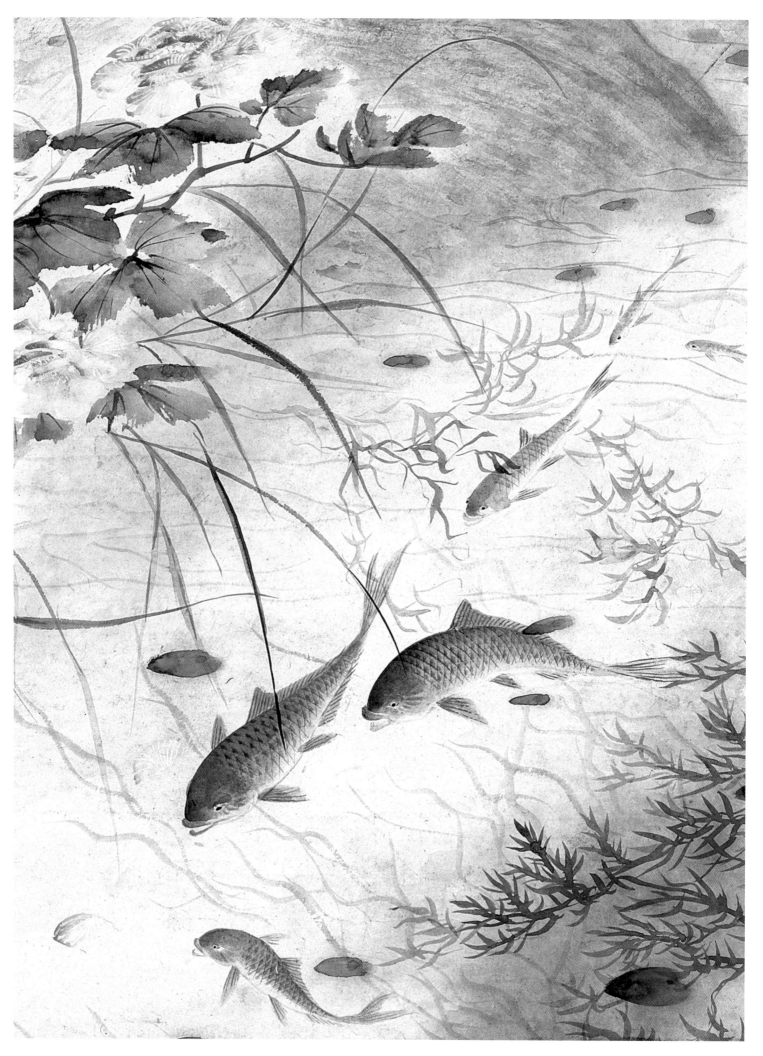

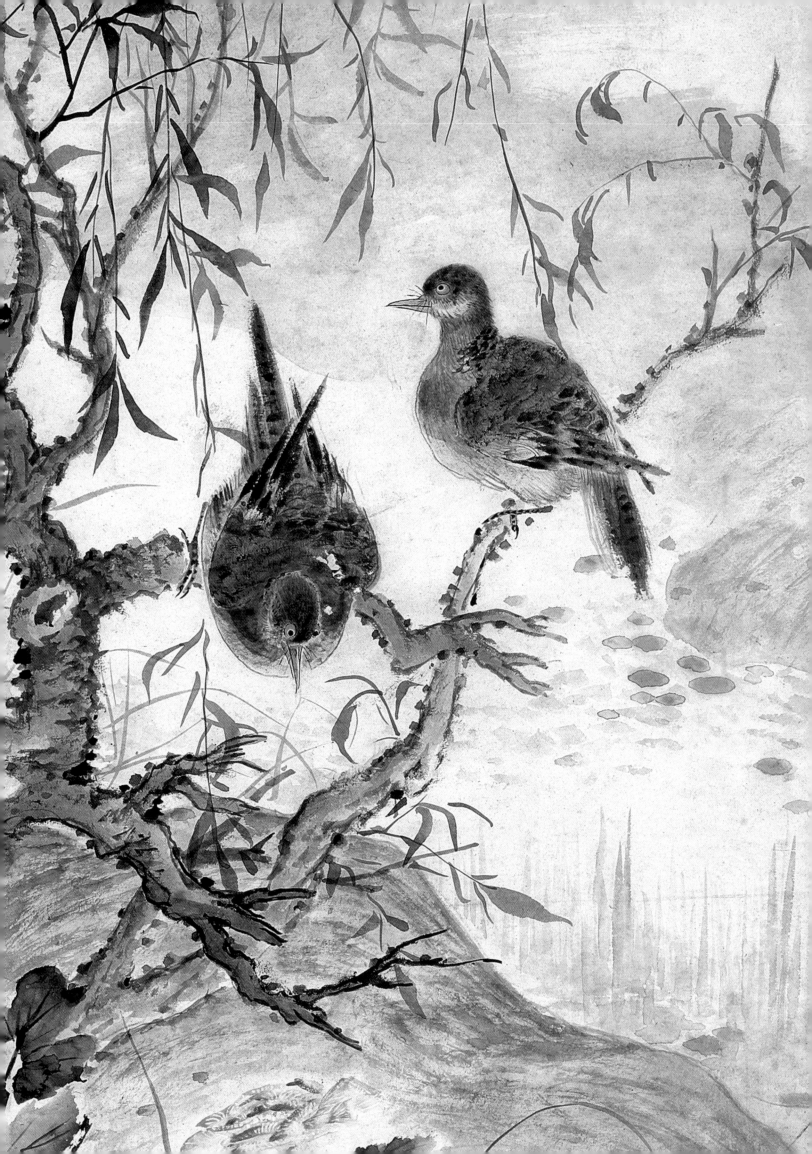

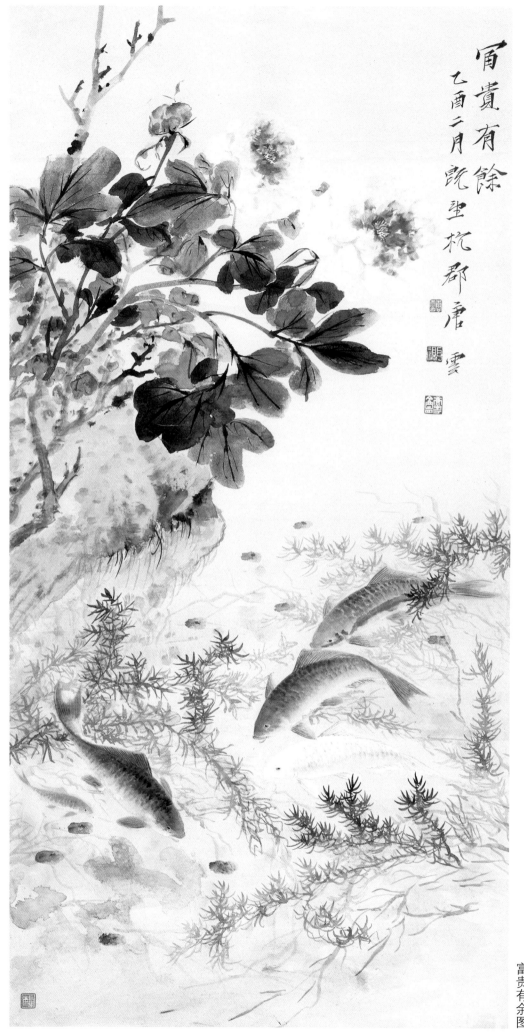

冒貴有餘
乙酉二月既望於杭郡唐雲

富贵有余图

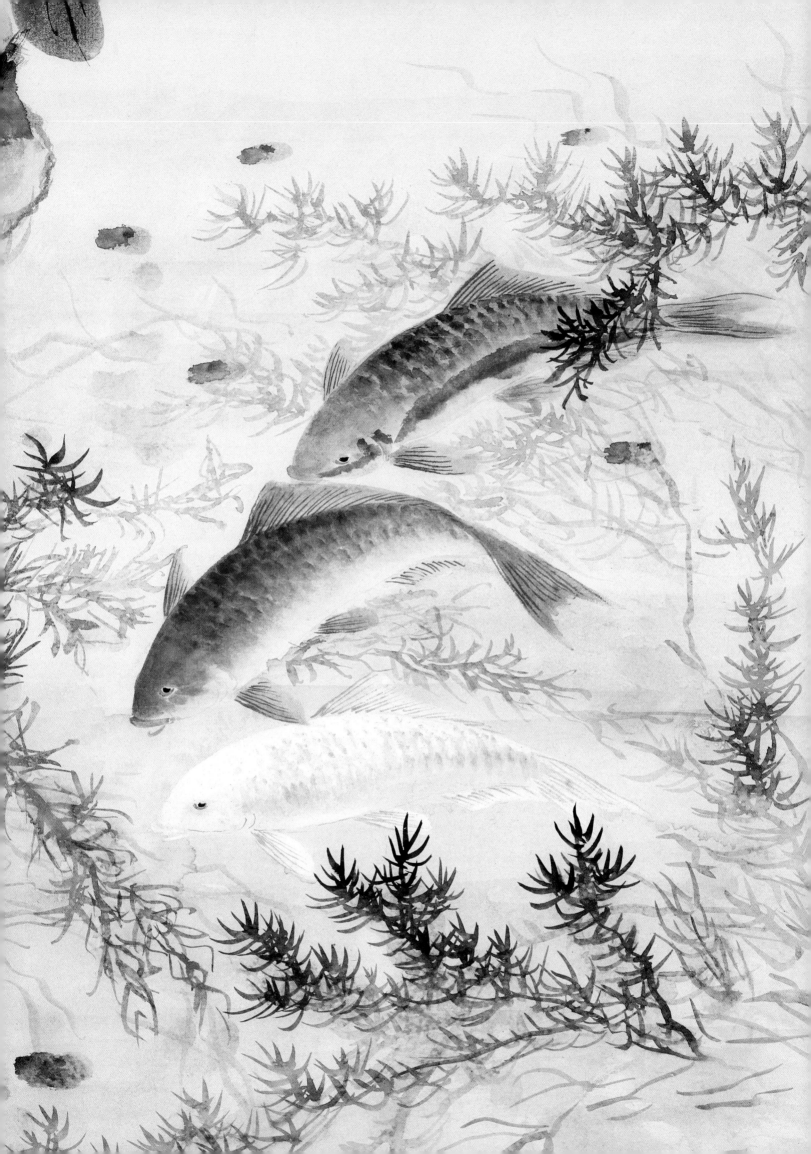

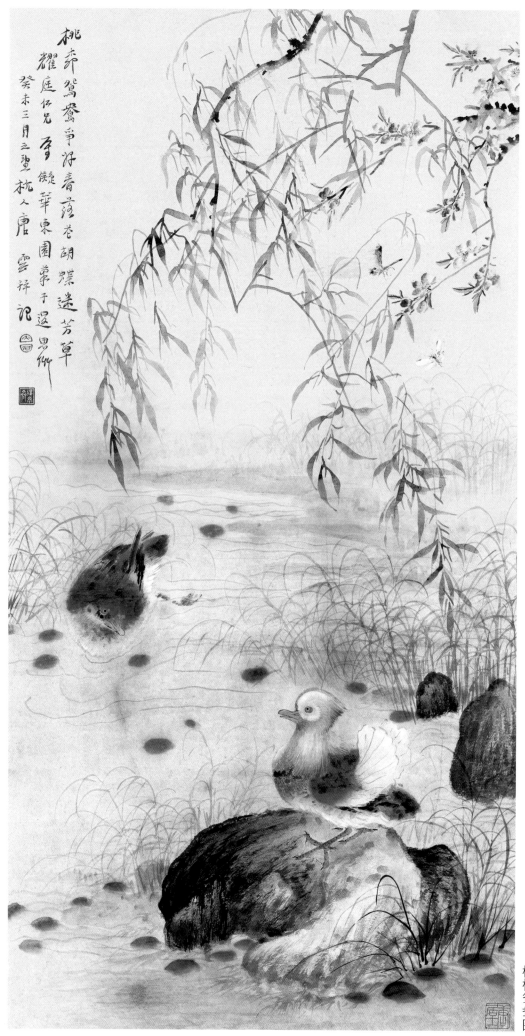

桃天灼灼鴛鴦爭好春陰苔蘚胡蝶迷芳草
耀庭仁兄屬寫華東園弟于還思卿
癸未三月三墅杭人唐雲祥記圖

桃柳鴛鴦圖

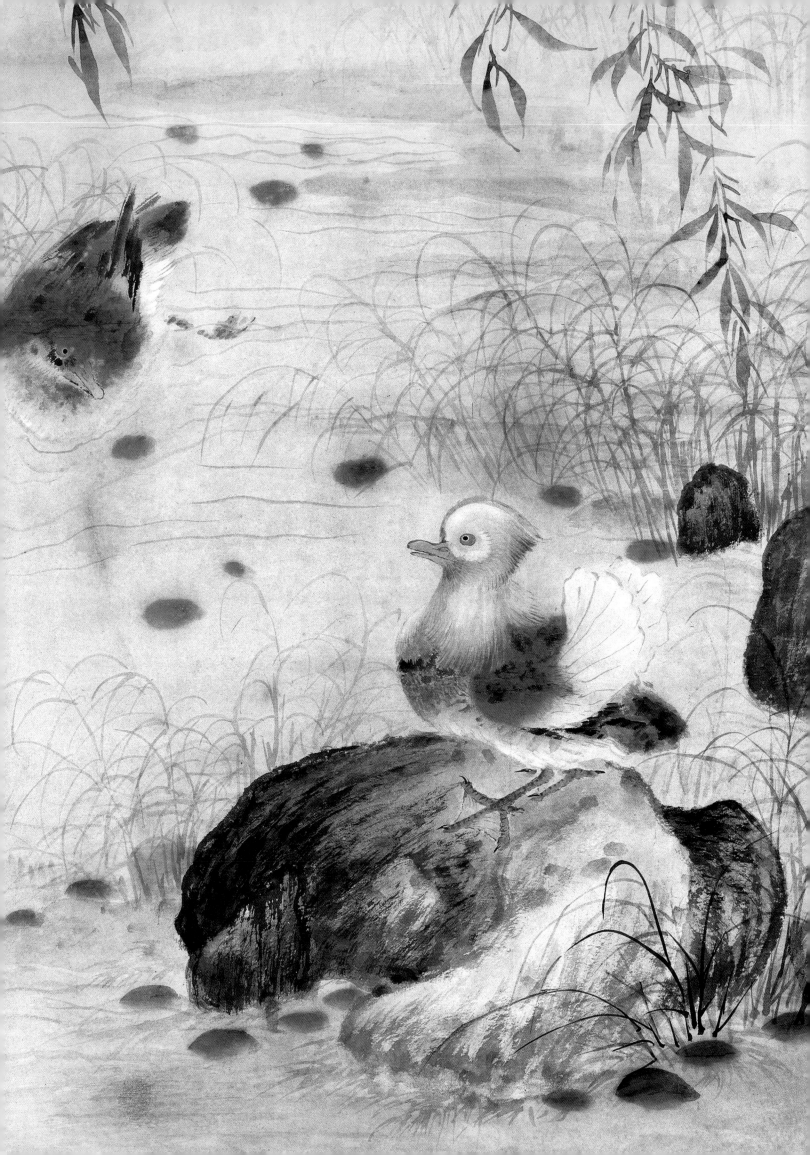

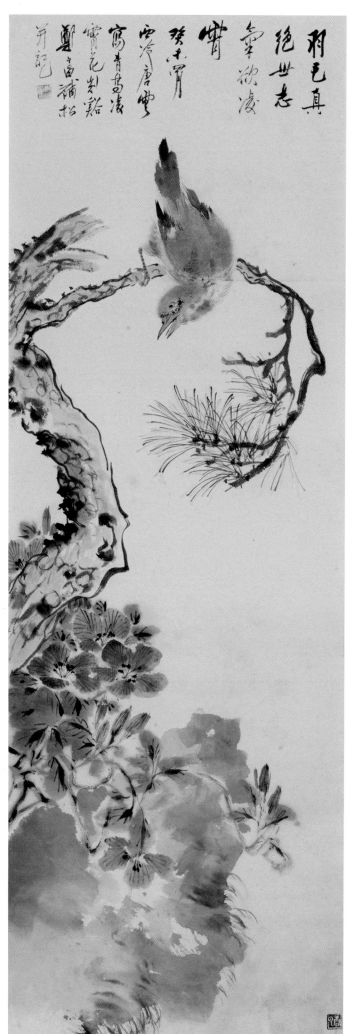

羽毛真绝世
志奋欲凌霄嘴
癸未冬
安冷唐生
写青岛凌霄
雪门花制馆
郑重富铺松
开记

凌霄松禽图

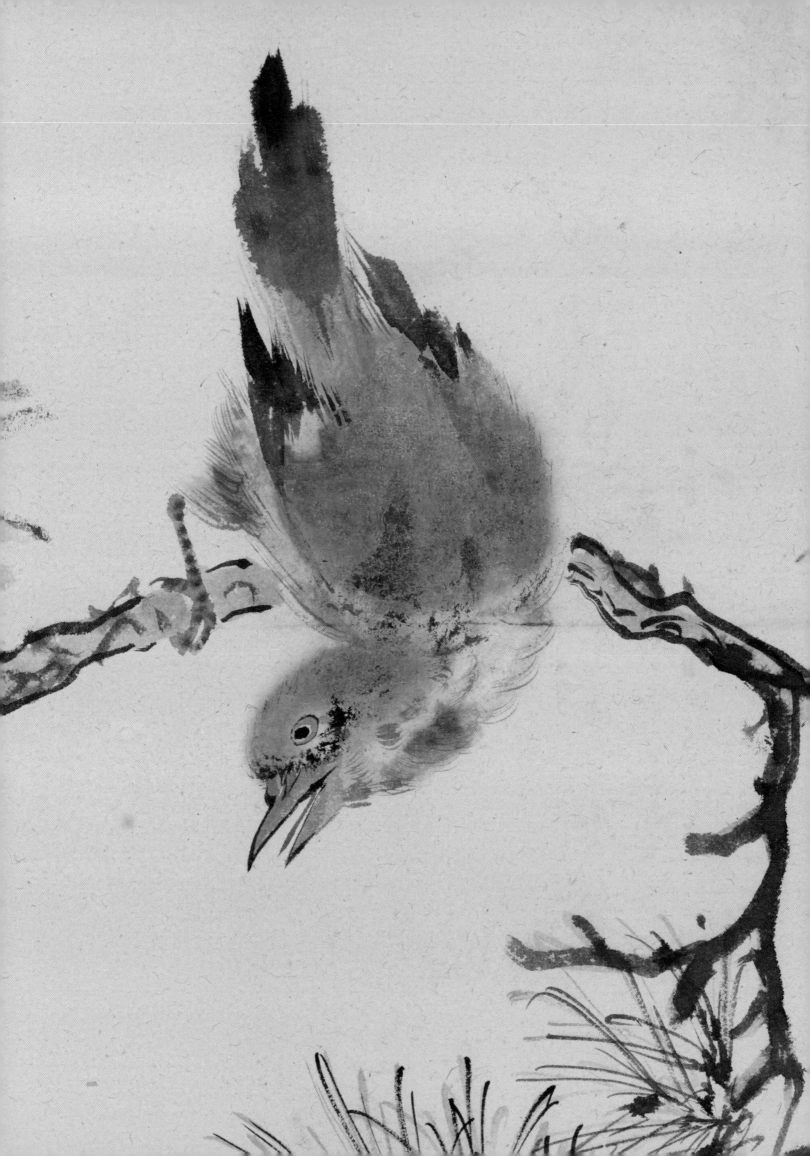

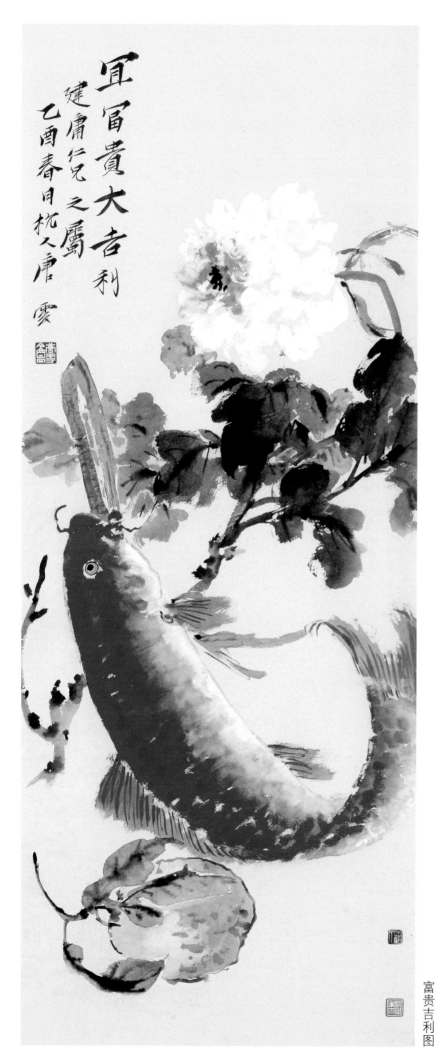

富贵吉利图

以牡丹表富贵，画家没有选择色彩热烈的红牡丹而是用红蕊的白色牡丹花，更显示气派高雅。墨叶的搭配，凸显白牡丹的亮丽，卷尾的红鲤则有鲜活之感，体现画家控制笔墨的超强功夫。整幅图喜气洋洋。

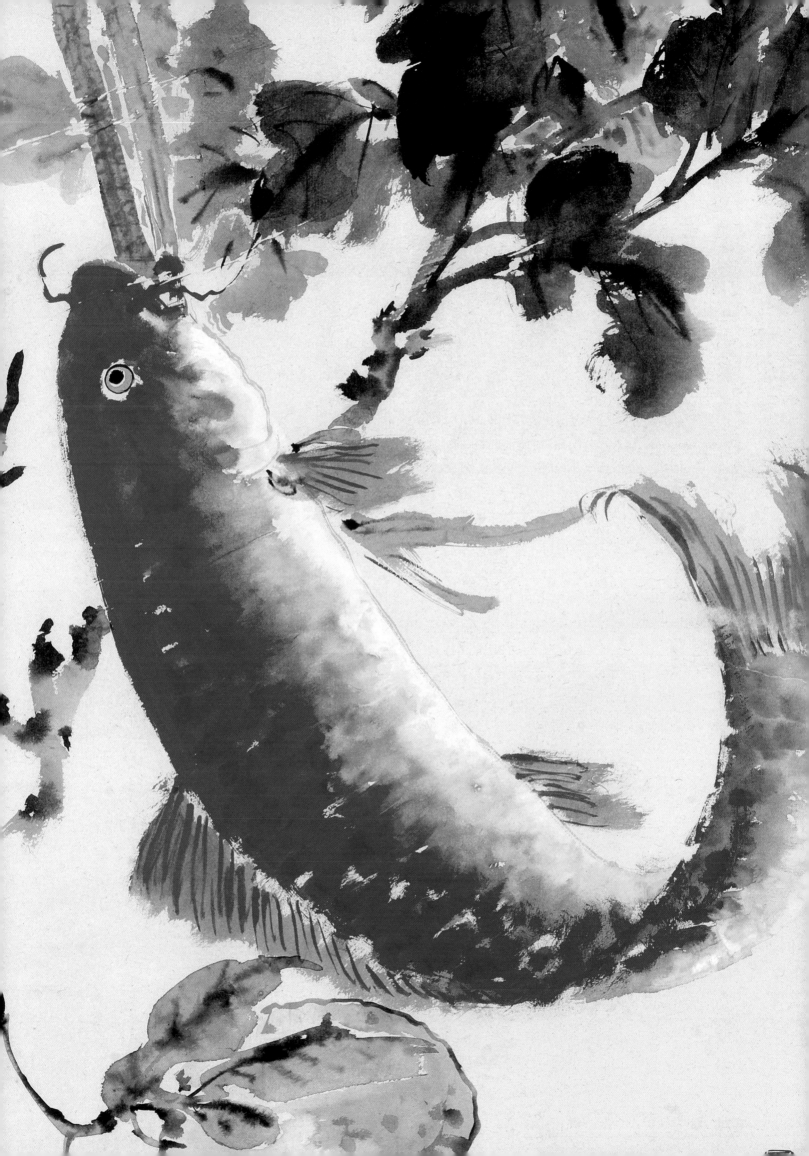

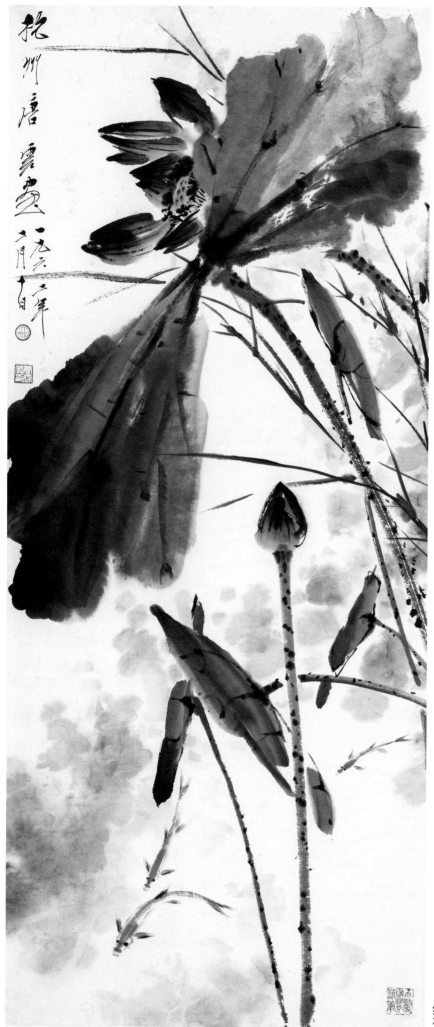

红荷

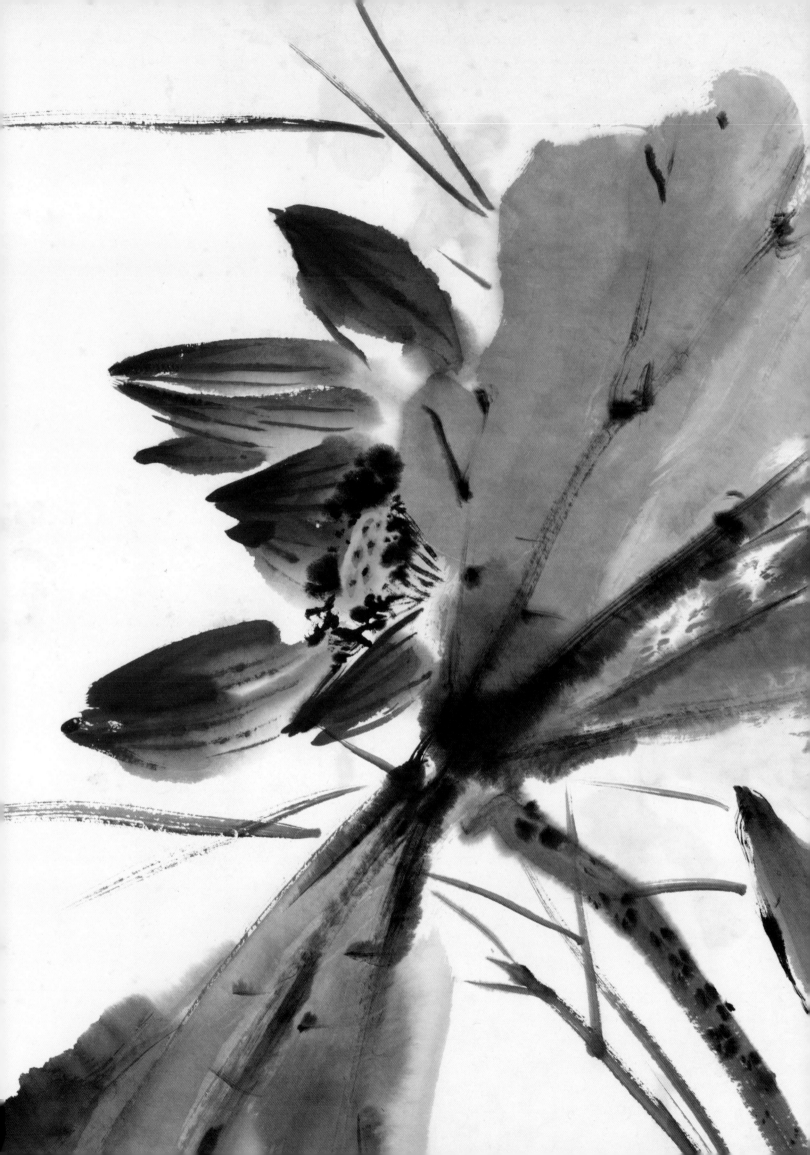

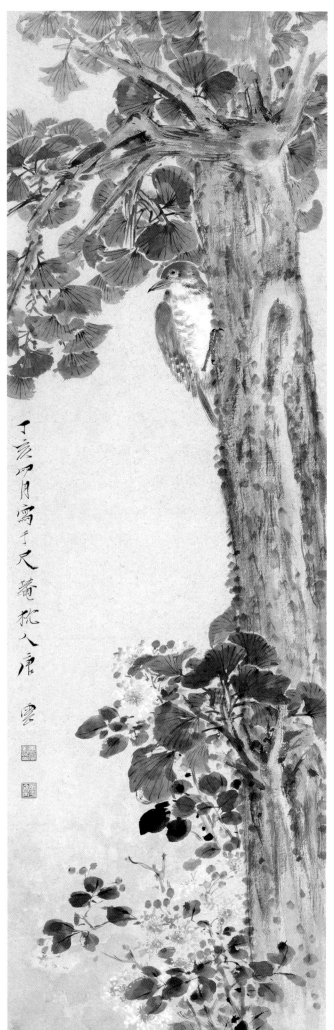

丁亥四月寫于尺蠖樓松人康雲

啄木鸟

18

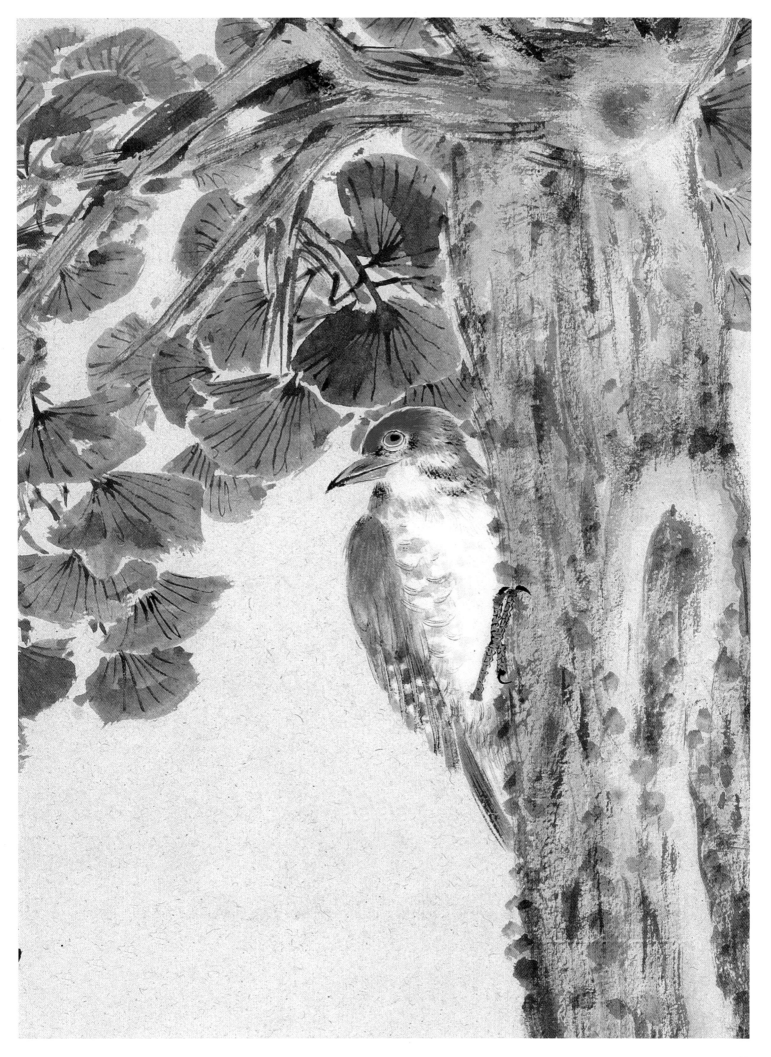

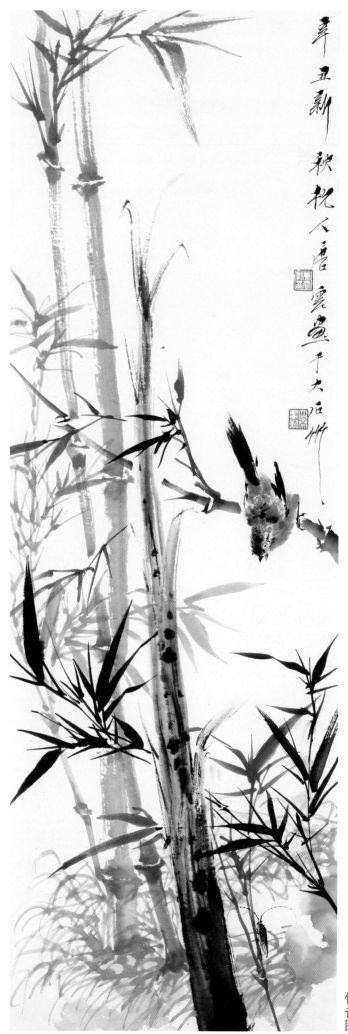

竹雀图

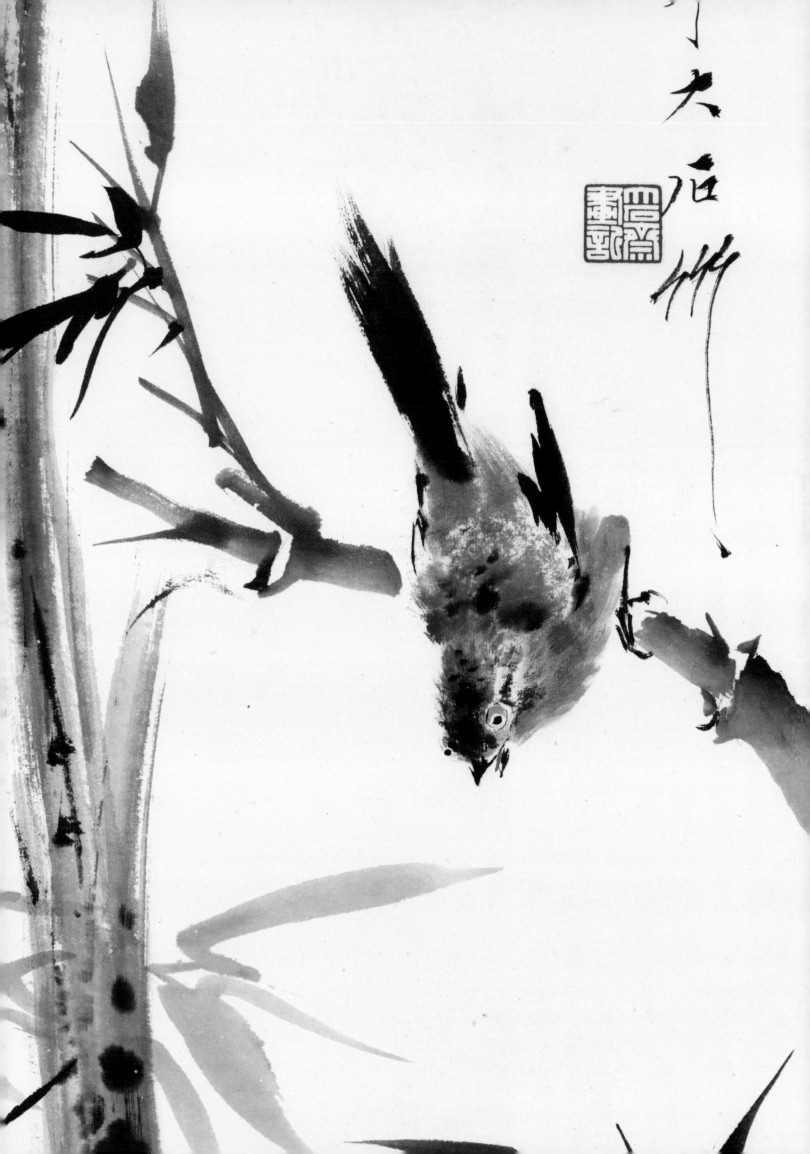

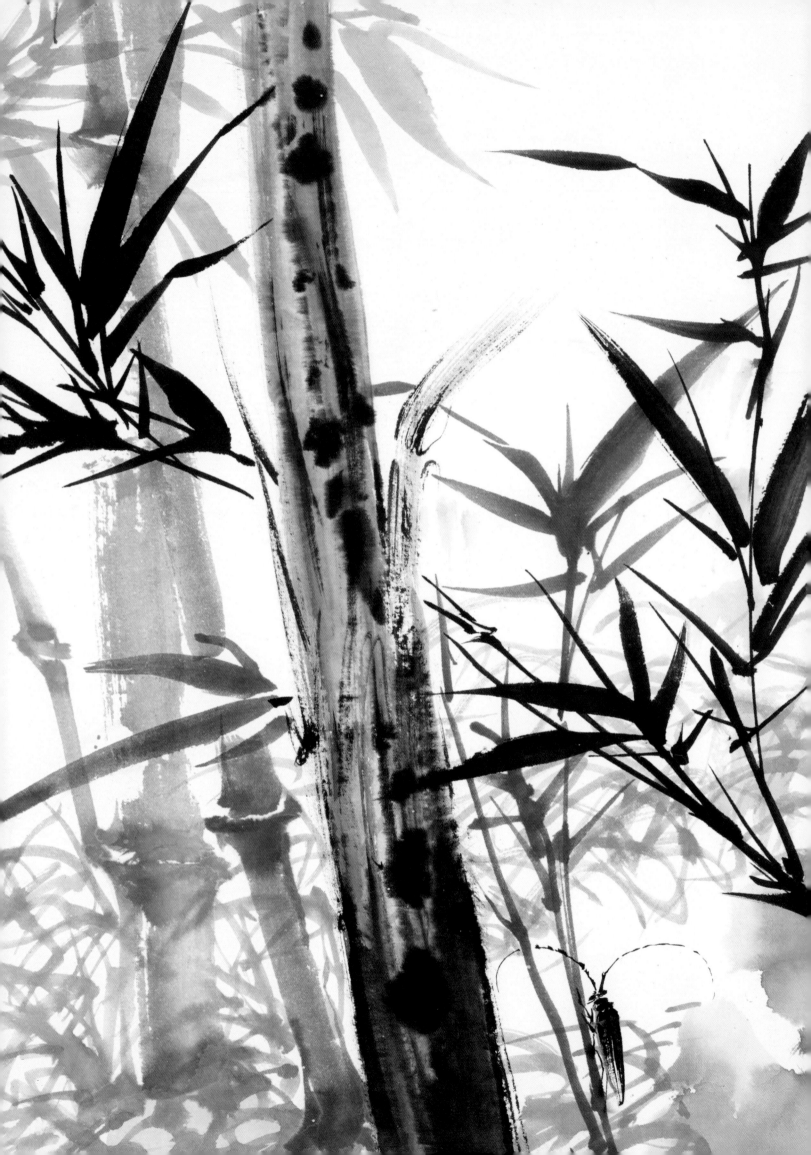

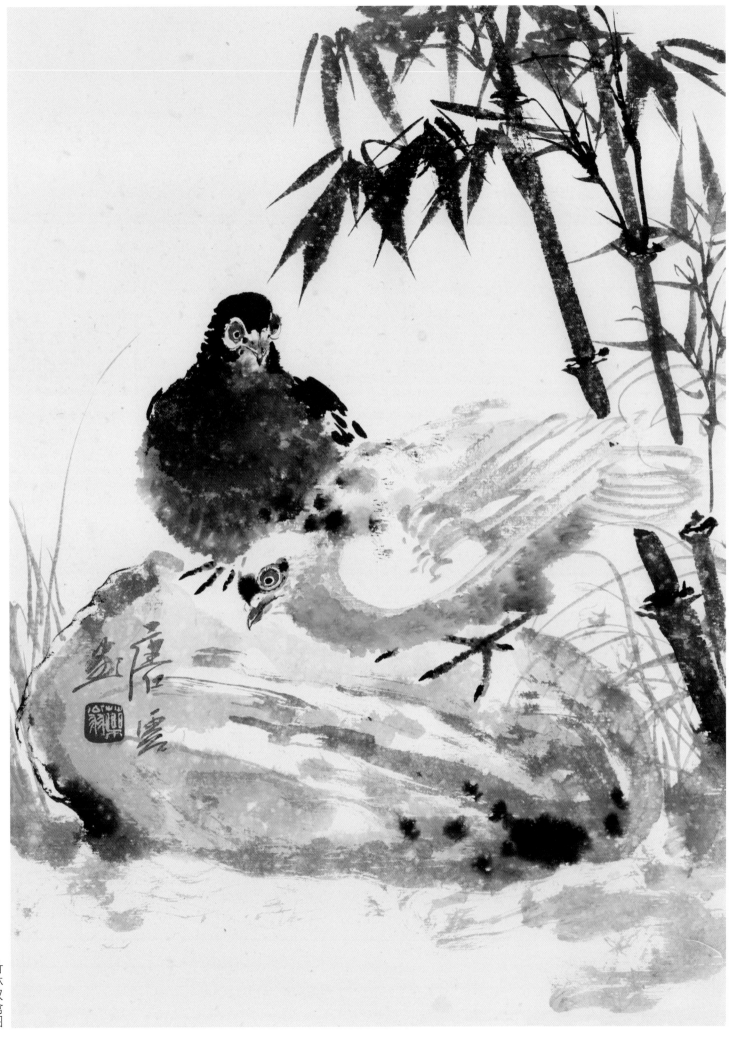

竹林双禽图

23

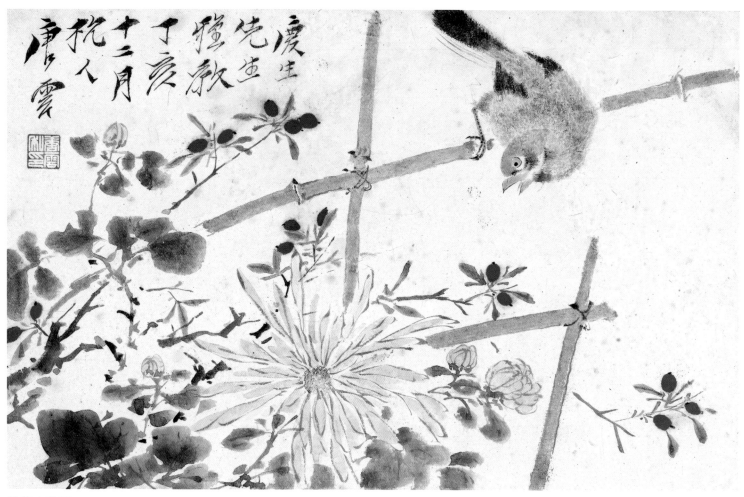

竹菊小鸟图

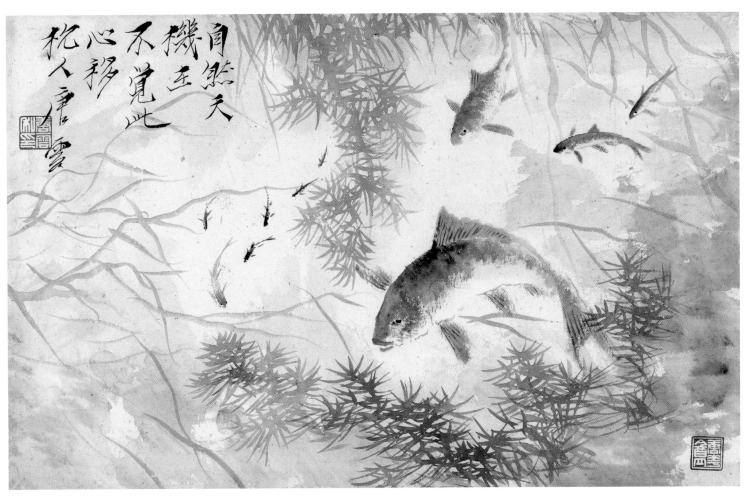

自然天機至
不覺此
心移
稅人唐雲

鱼藻图

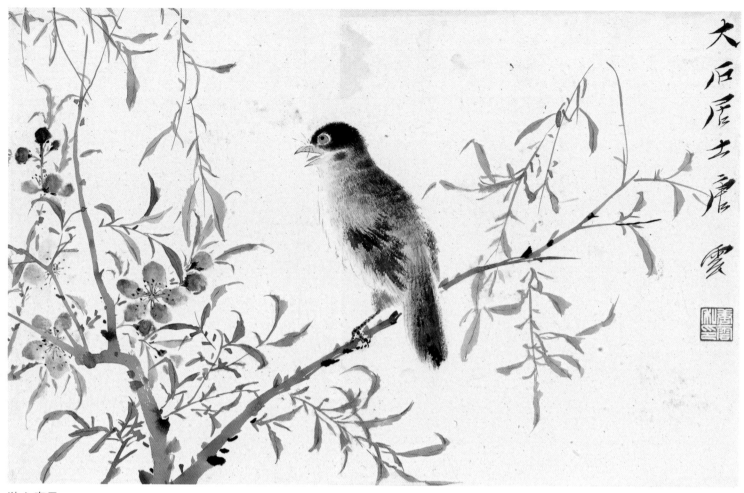

独立春风

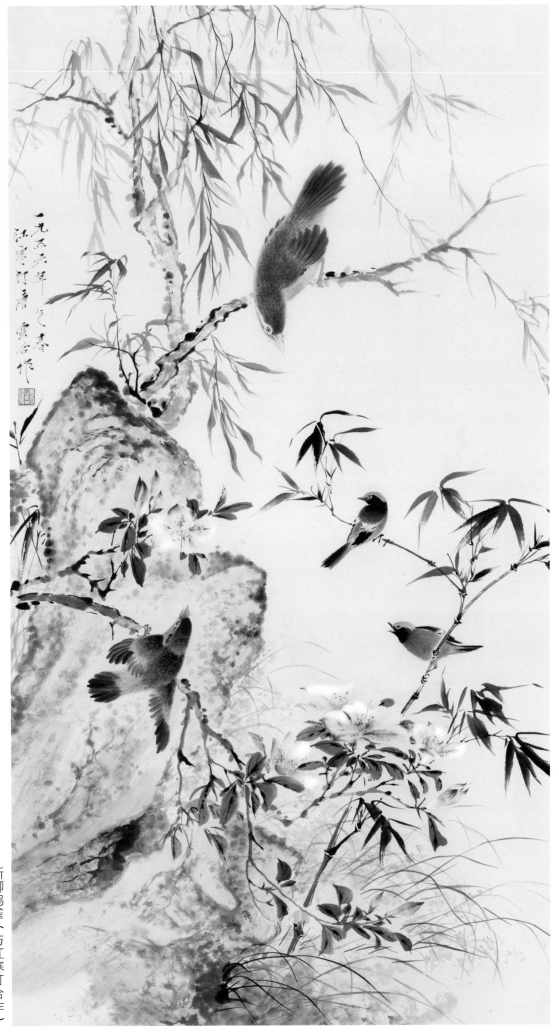

新柳鸣雀（与江寒汀合作）

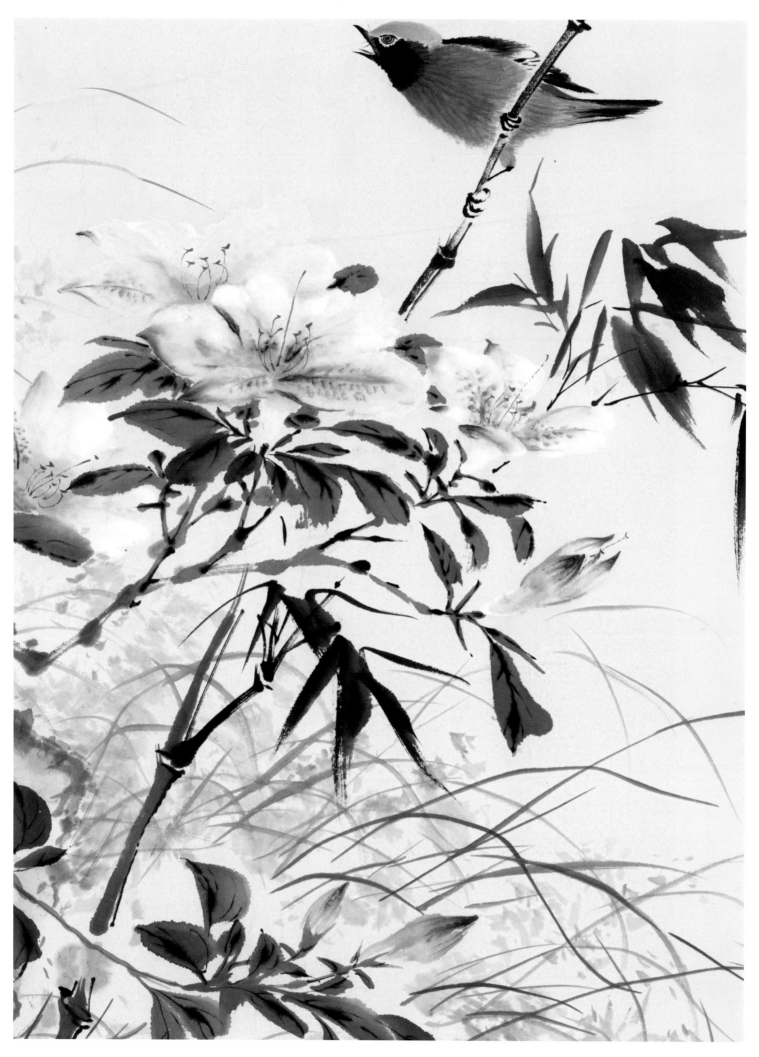

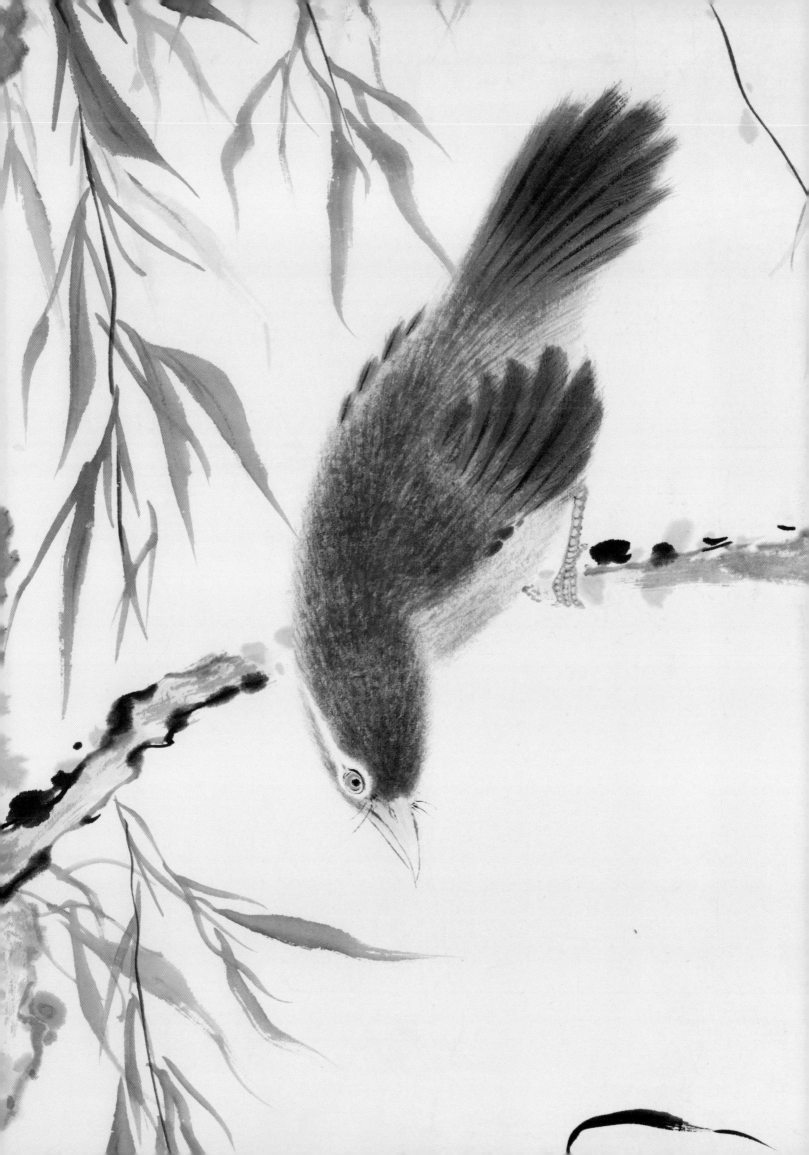

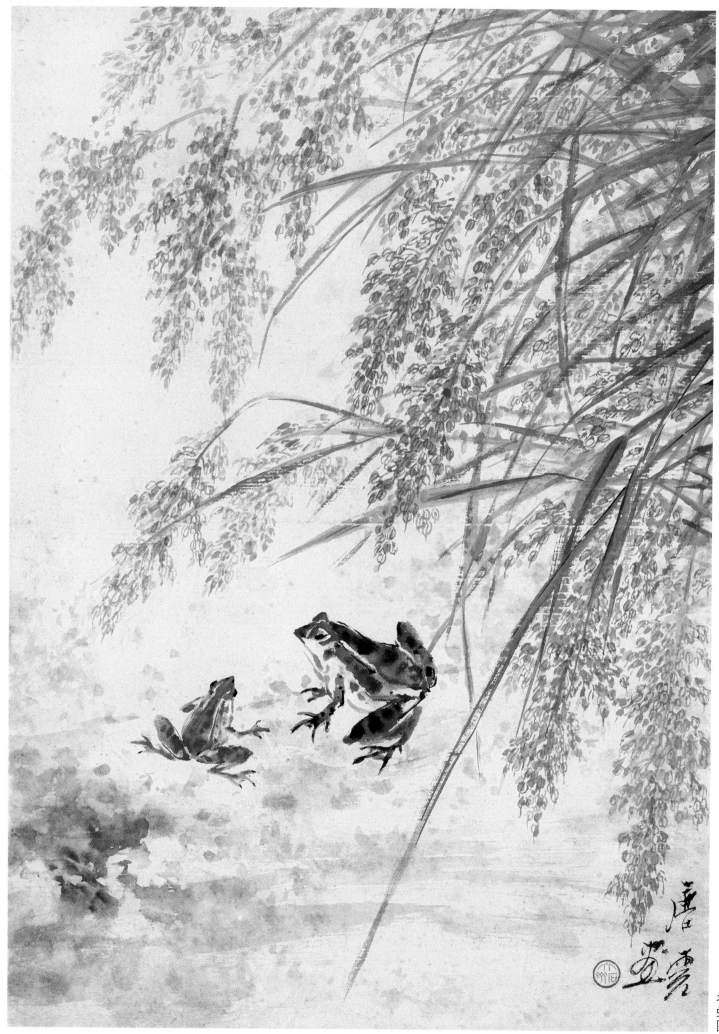

谷蛙图

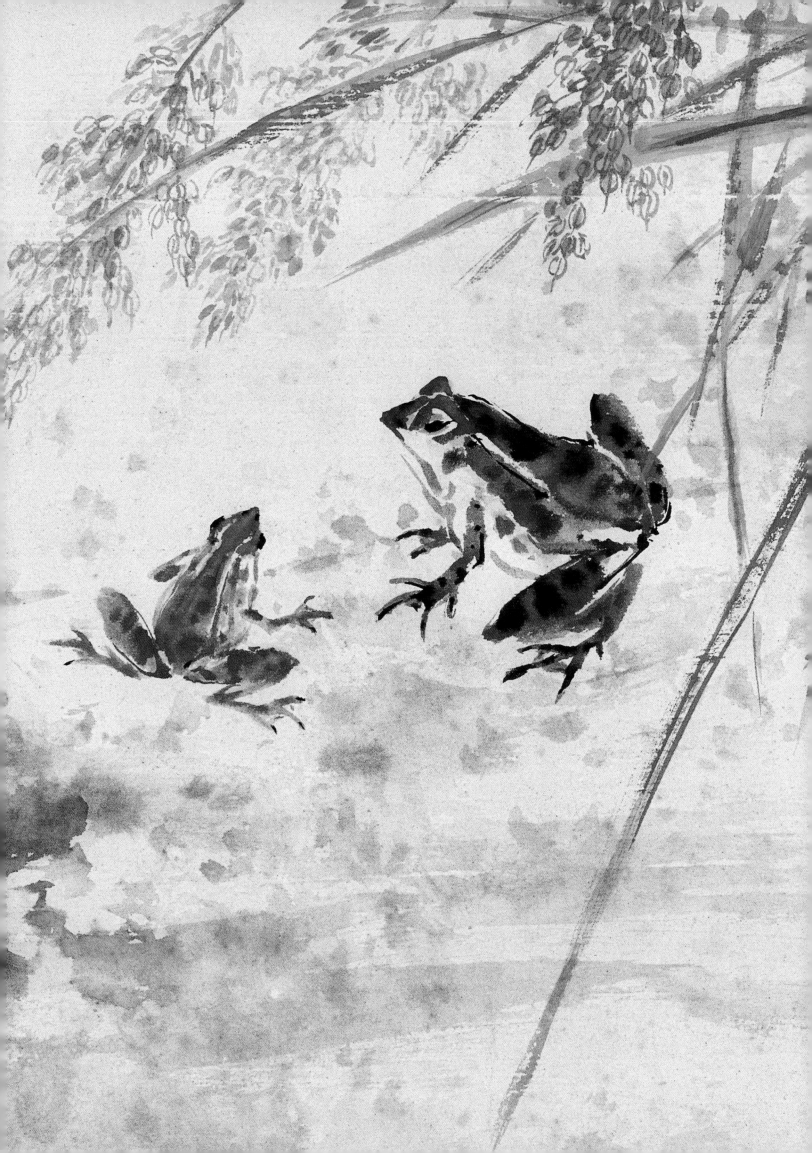

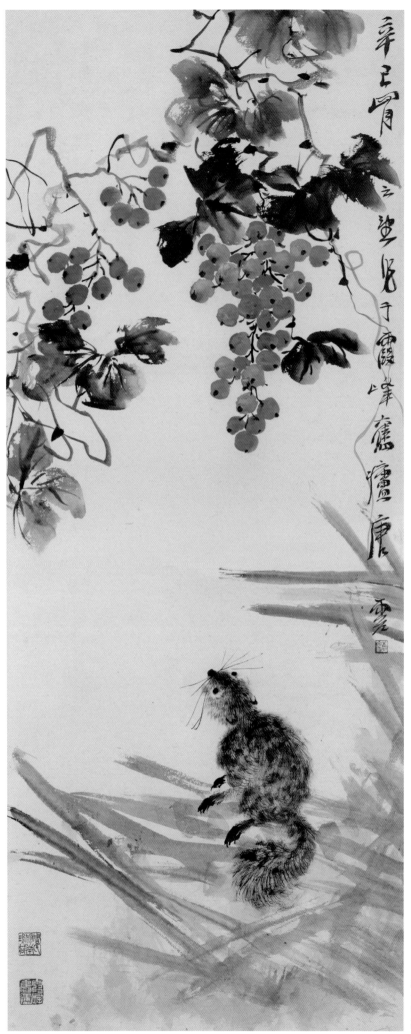

松鼠葡萄

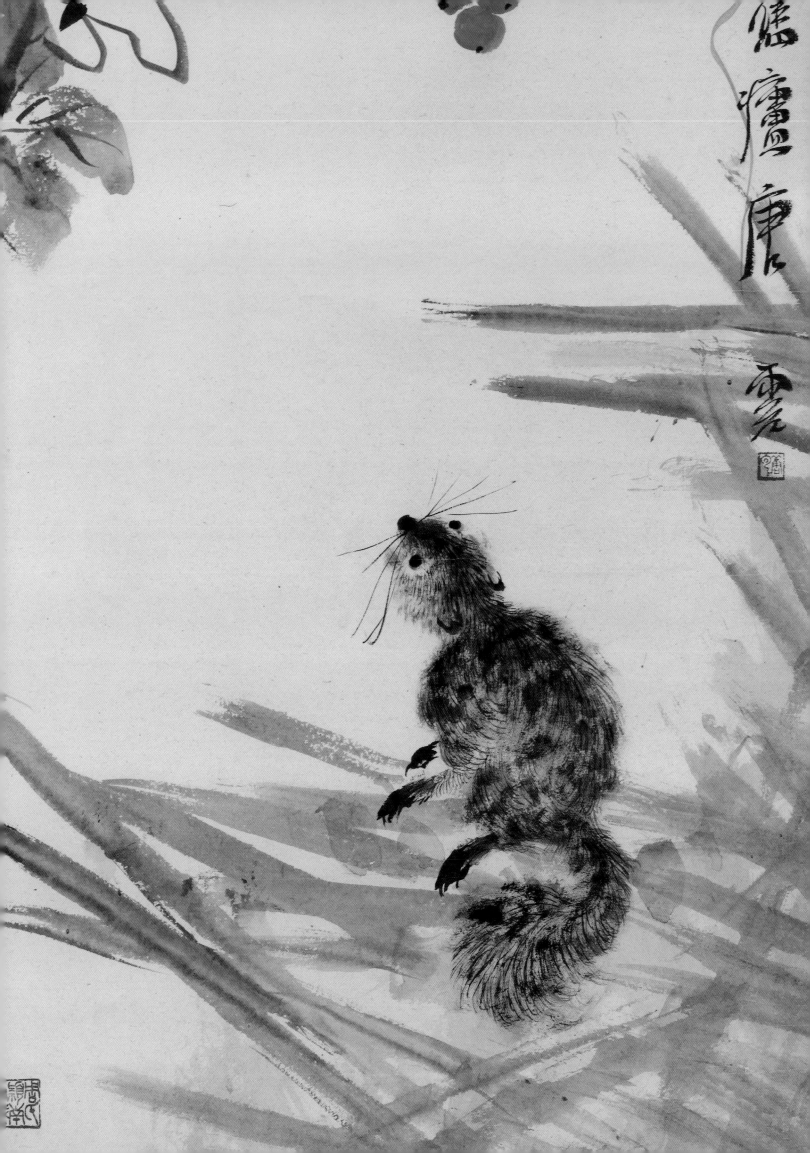

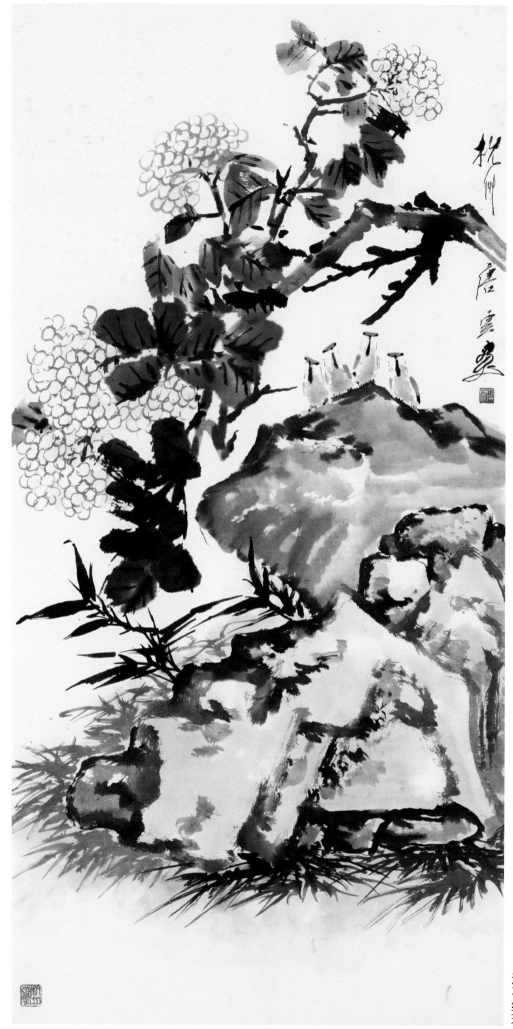

湖石绣球

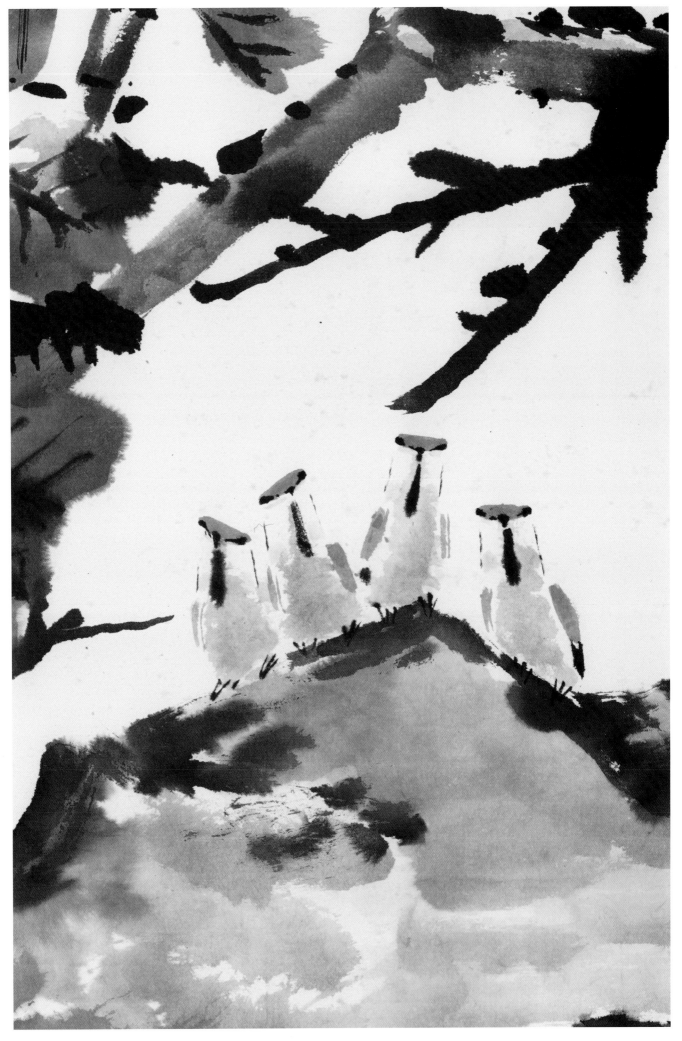

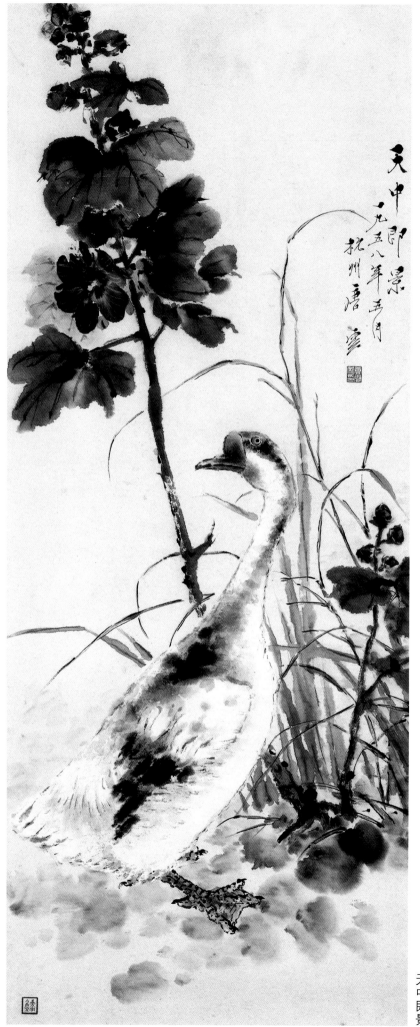

天中即景

一九五八年五月

杭州唐云

天中即景

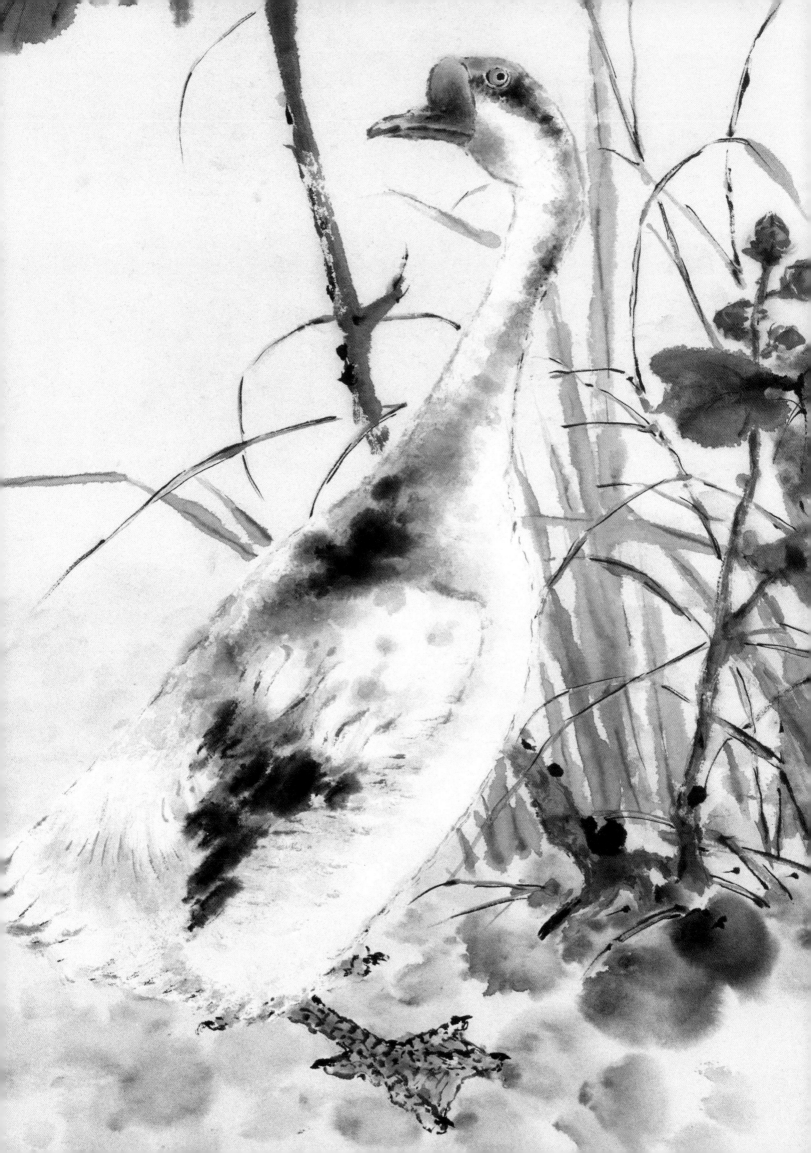

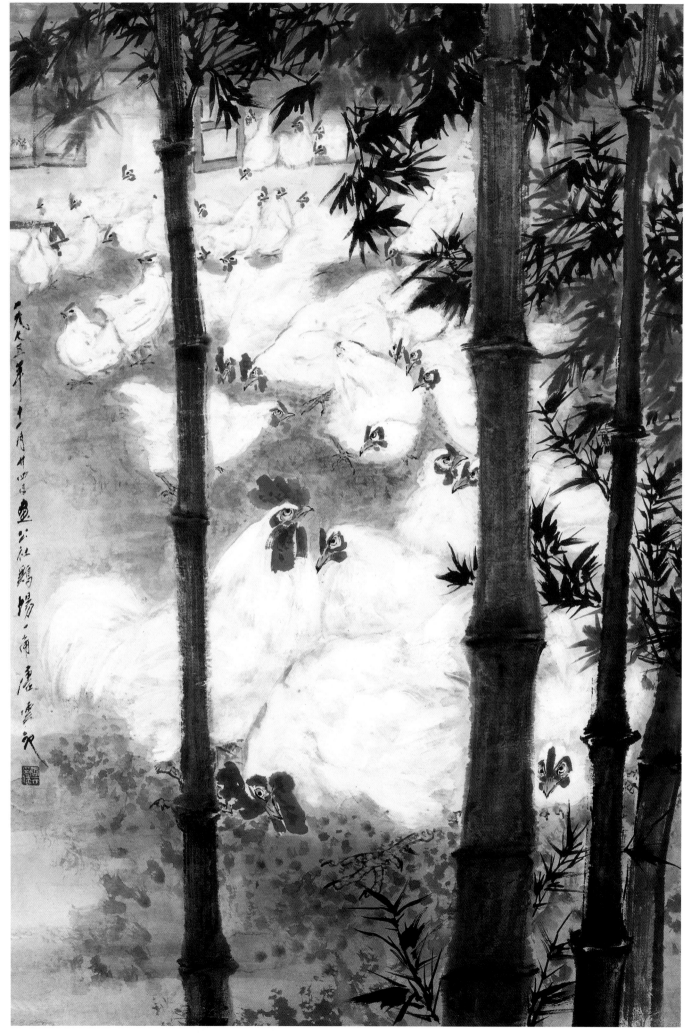

鸡场一角

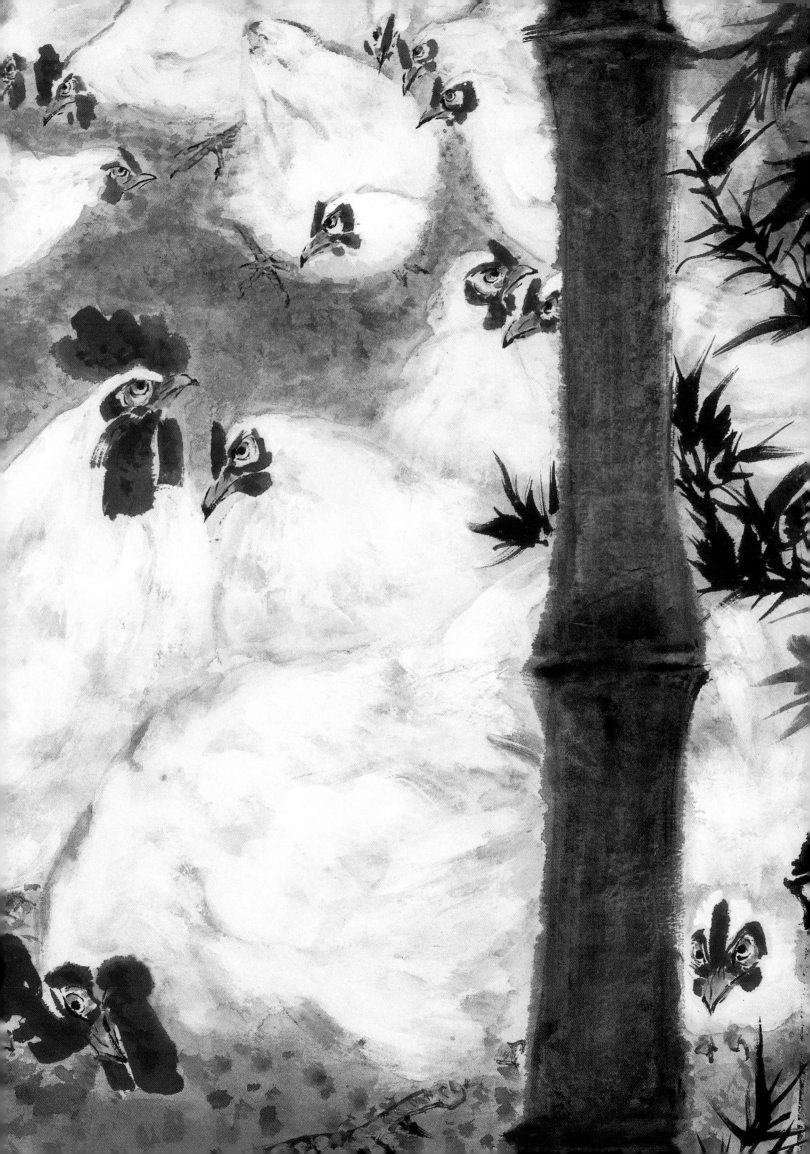

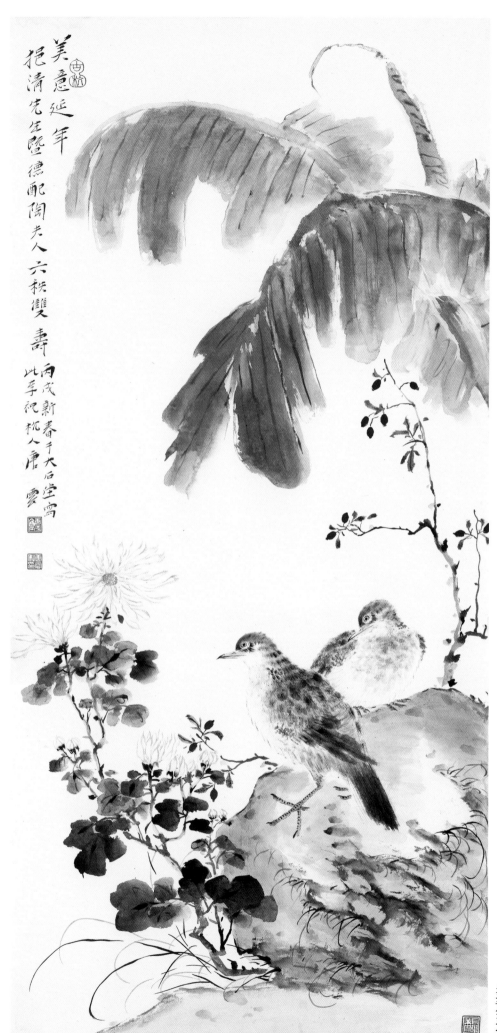

美意延年
挹清先生暨德配陶夫人六秩雙壽
丙戌新春于大石堂寫
此幀祝賀主人唐雲

美意延年

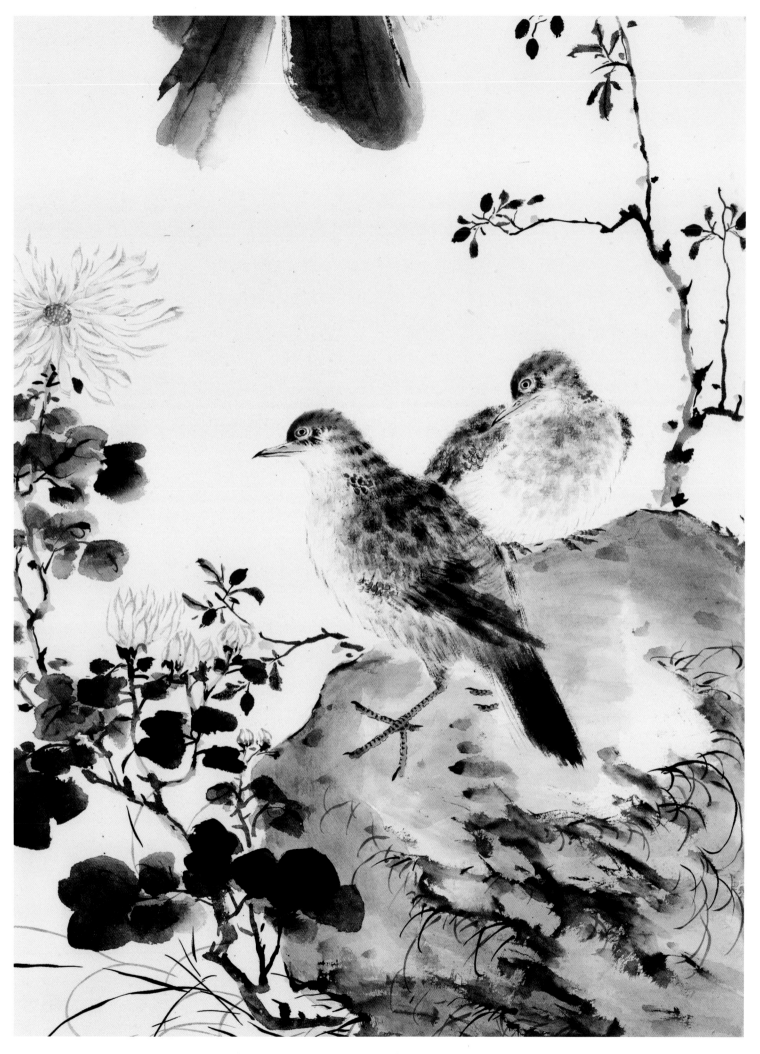

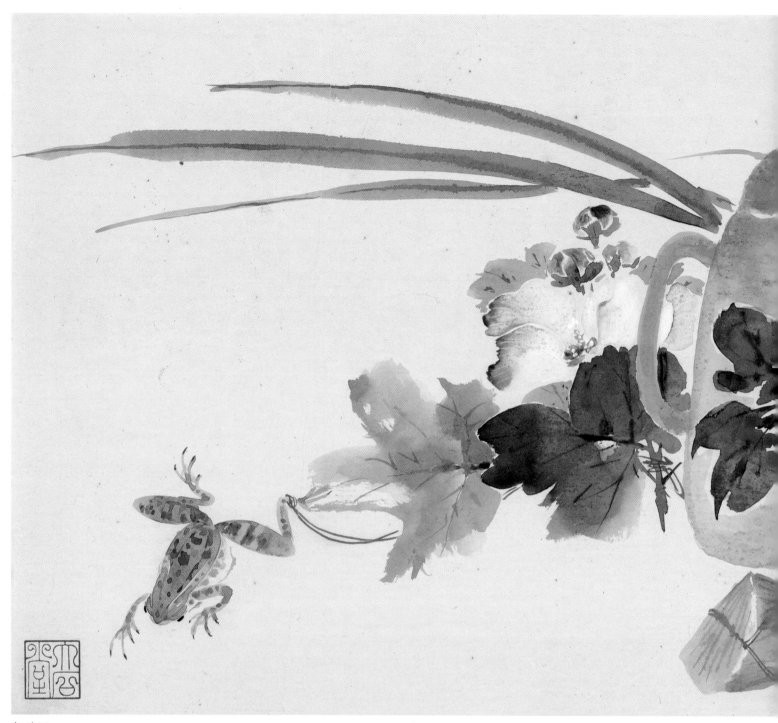

午瑞图

午瑞圖

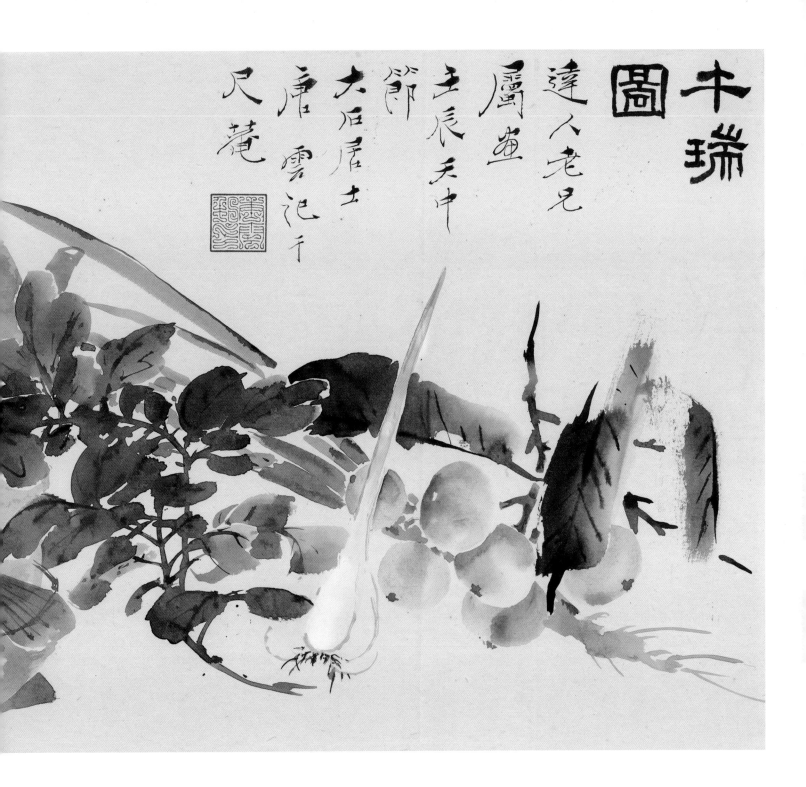

達人老兄屬畫

壬辰天中節

大石居士唐雲記于尺蔗

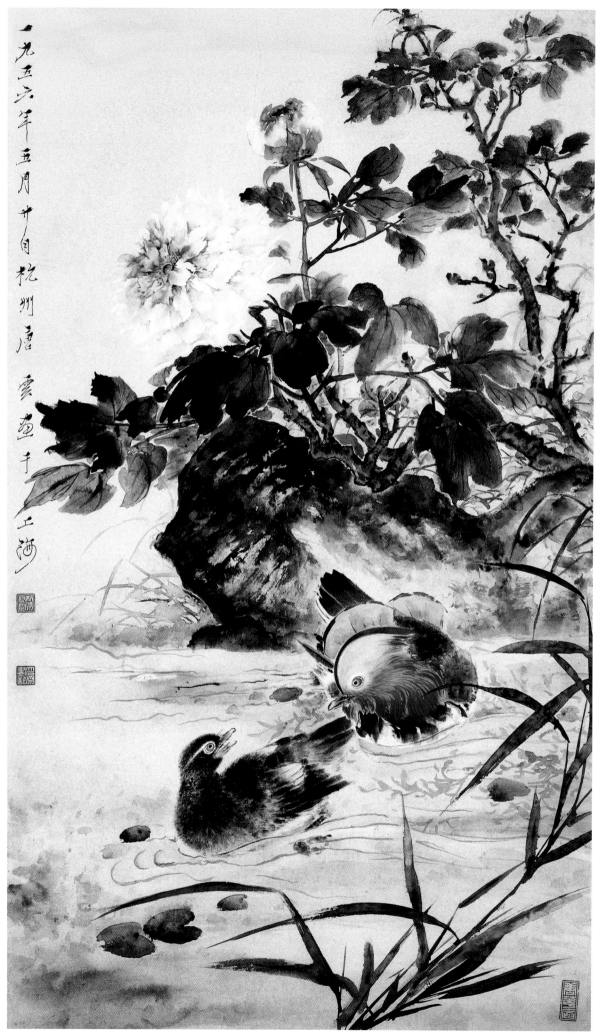

一九五六年五月廿自杭州唐云画于上海

牡丹鸳鸯图

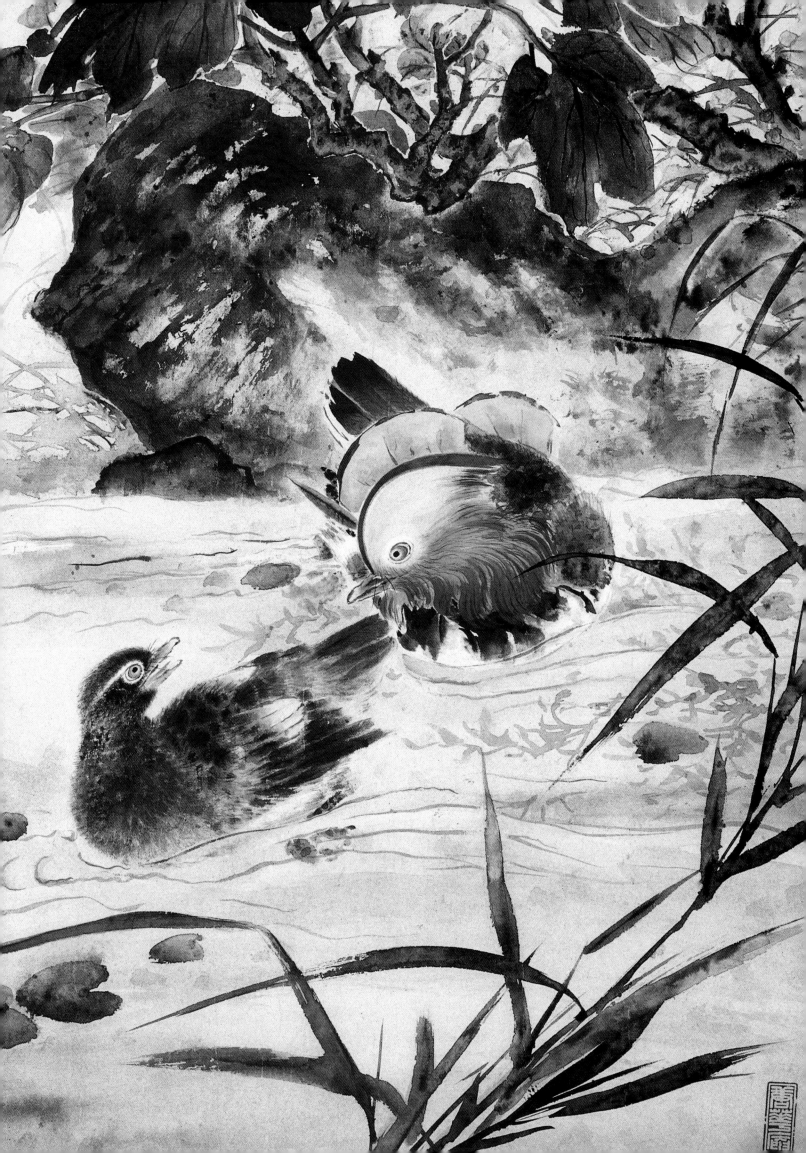

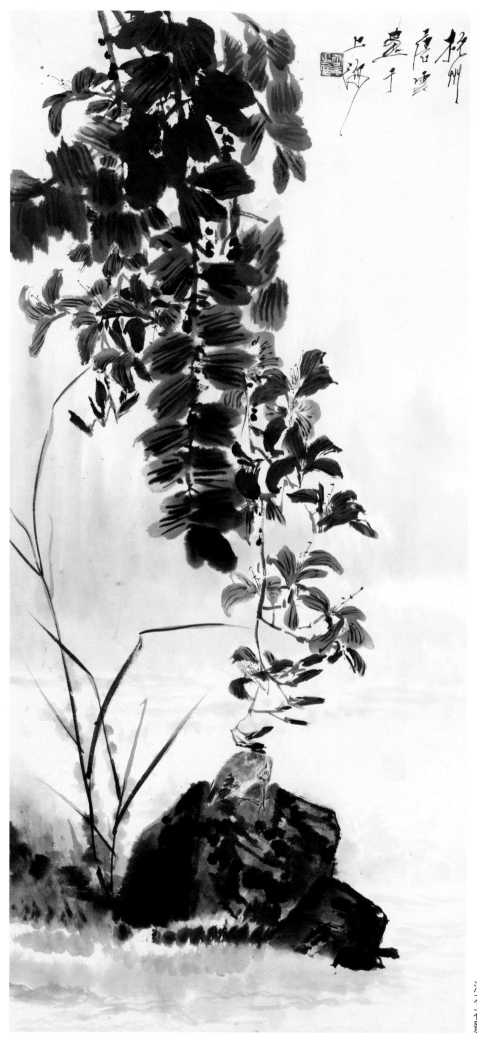

杭州唐雲畫于上湖

湖石花影

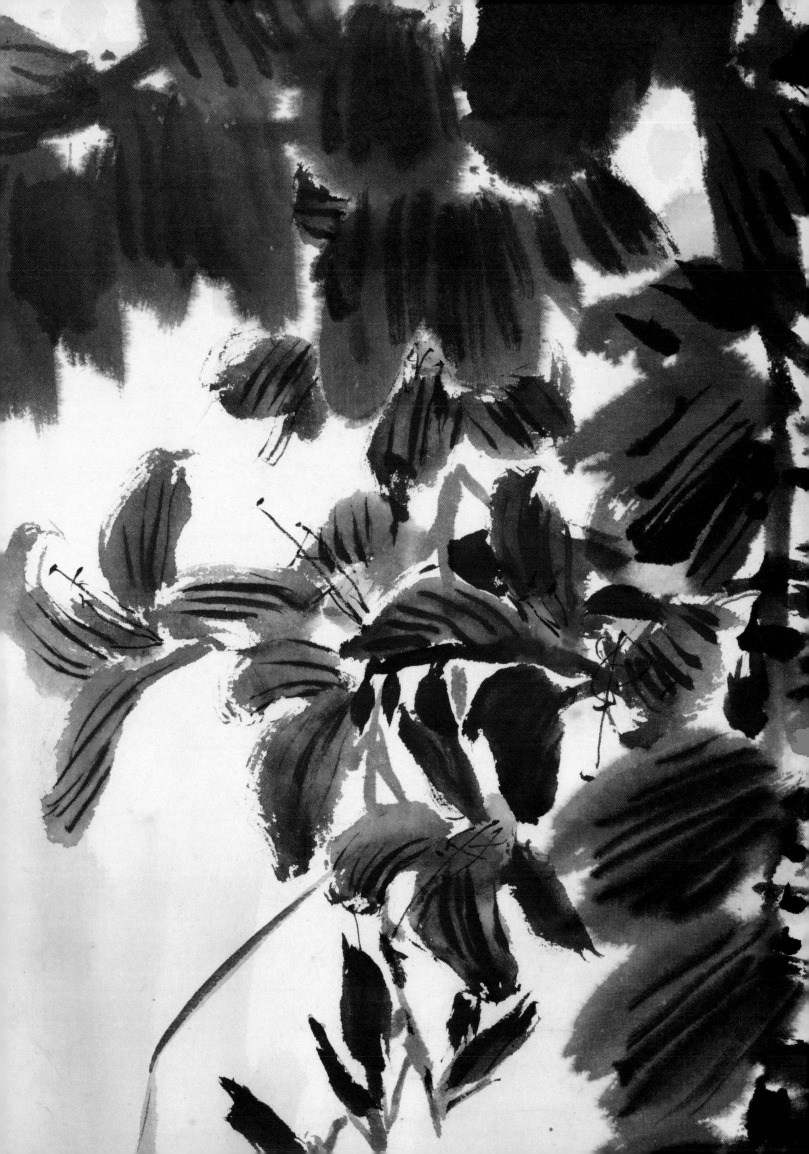

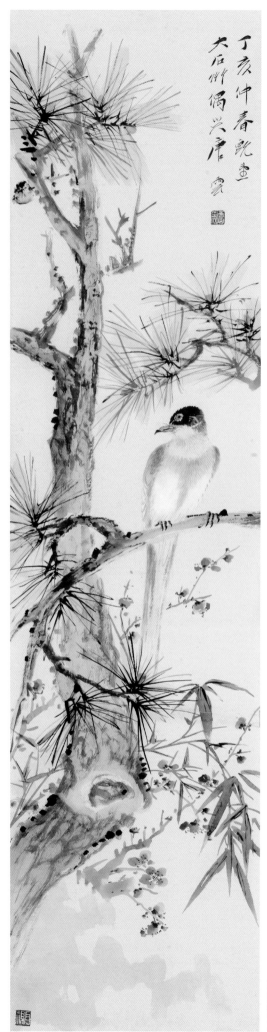

丁亥仲春凱畫

大庄邨偶興唐雲

凌寒独立

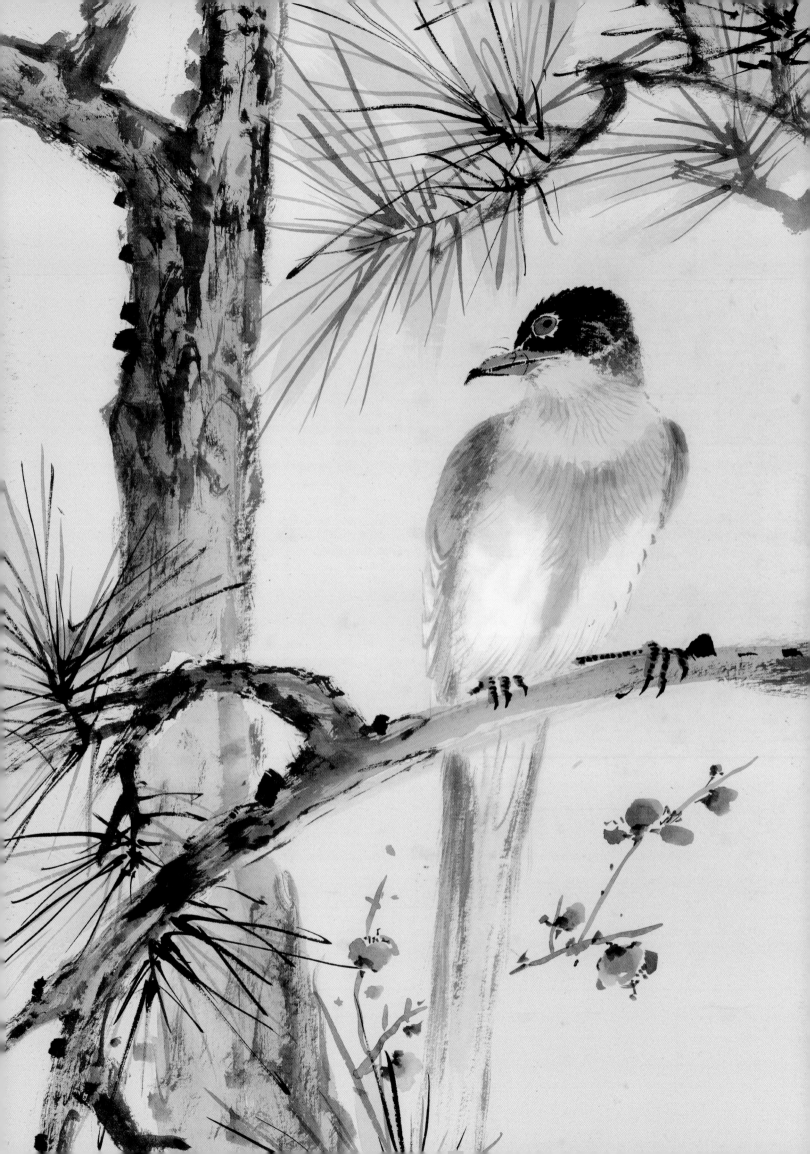

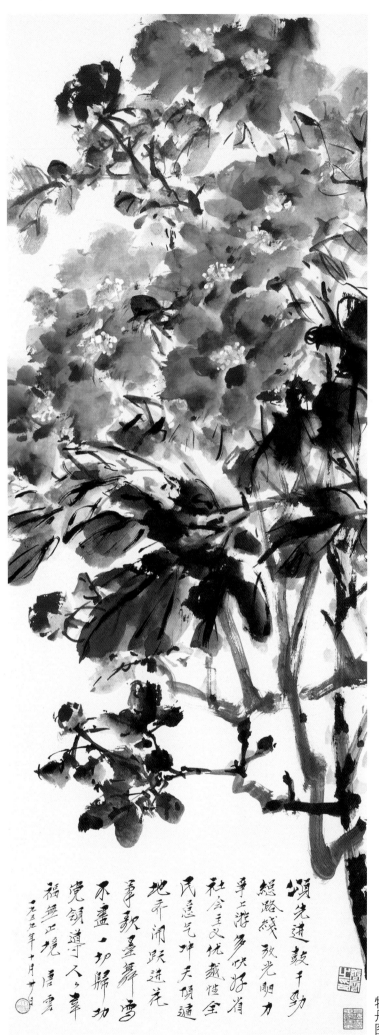

颂先进鼓干劲
缓路线放光明力
辛工游多快好省
社会主义优越性全
民意气冲天倾遍
地齐开跃进花
事欢墨舞雪
不尽一切归功
党领道人々幸
福无止境唐云
一九五九年十月廿日

牡丹图

50

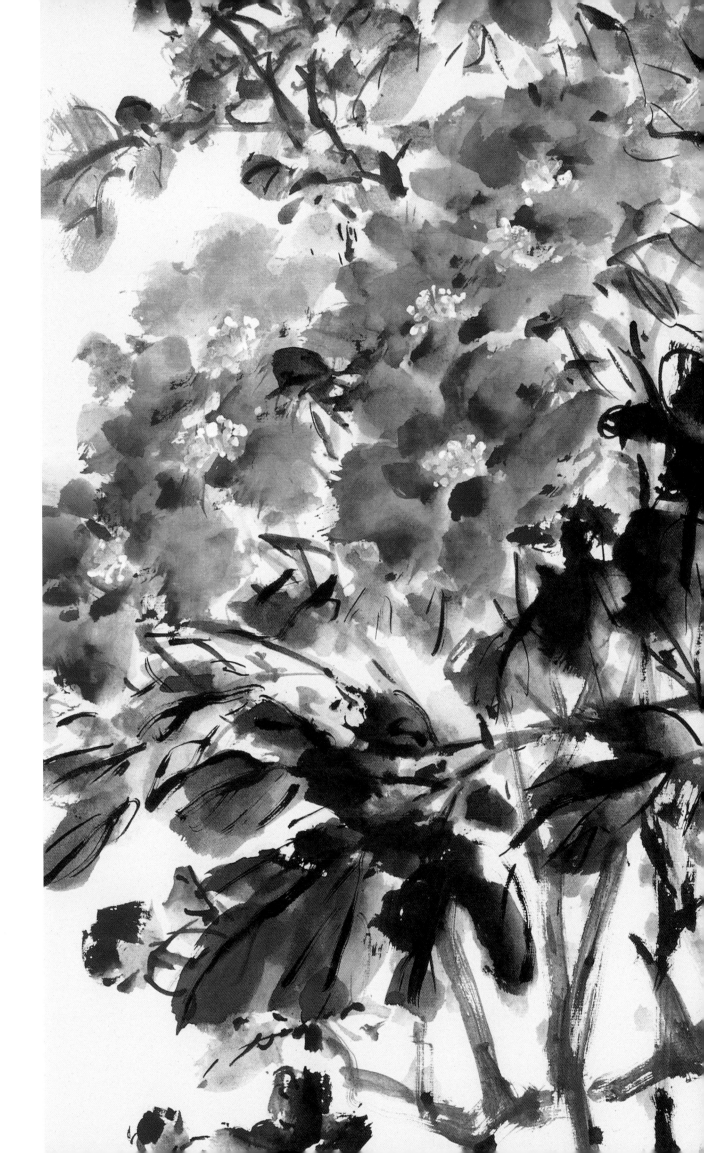

图书在版编目(CIP)数据

唐云花鸟/上海书画出版社编. ——上海:上海书画出版社，2019.8

(朵云真赏苑·名画抉微)

ISBN 978-7-5479-2108-1

Ⅰ．①唐… Ⅱ．①上… Ⅲ．①花鸟画－国画技法Ⅳ．①J212.27

中国版本图书馆CIP数据核字(2019)第142772号

朵云真赏苑·名画抉微

唐云花鸟

本社　编

责任编辑	朱孔芬
审　　读	陈家红
技术编辑	钱勤毅
设计总监	王　峥
封面设计	方燕燕

出版发行	上 海 世 纪 出 版 集 团 上海书画出版社
地址	上海市延安西路593号　200050
网址	www.ewen.co www.shshuhua.com
E-mail	shcpph@163.com
制版	上海文高文化发展有限公司
印刷	浙江海虹彩色印务有限公司
经销	各地新华书店
开本	635×965　1/8
印张	6.5
版次	2019年8月第1版　2019年8月第1次印刷
印数	0,001-3,300

书号	**ISBN 978-7-5479-2108-1**
定价	**50.00元**

若有印刷、装订质量问题，请与承印厂联系